Una mirada al Getty Center y sus jardines

GETTY PUBLICATIONS | LOS ANGELES

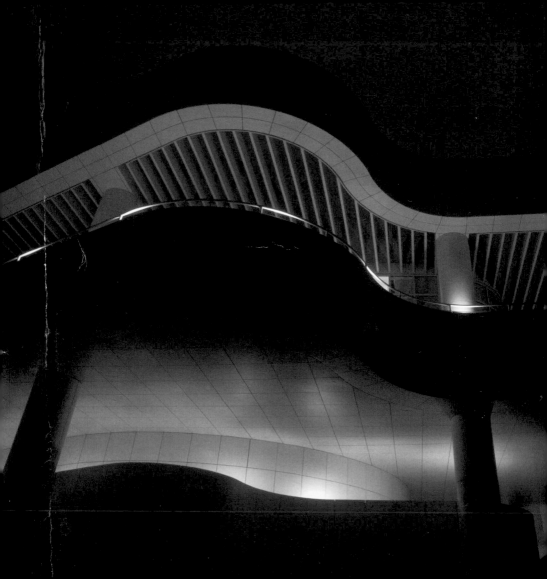

Ver es, en muchos sentidos de la palabra, el tema del Getty Center: mirar, visitar, descubrir, experimentar, examinar, entender. El Centro proporciona una extraordinaria atalaya desde la cual mirar al exterior la ciudad de Los Ángeles, las montañas de Santa Mónica y San Gabriel y el Océano Pacífico, así como un lugar para contemplar grandes obras de arte y los logros de diversas culturas del mundo. El Centro es un maridaje de imaginación y pragmatismo que brinda nuevas y vastas perspectivas del arte y su legado.

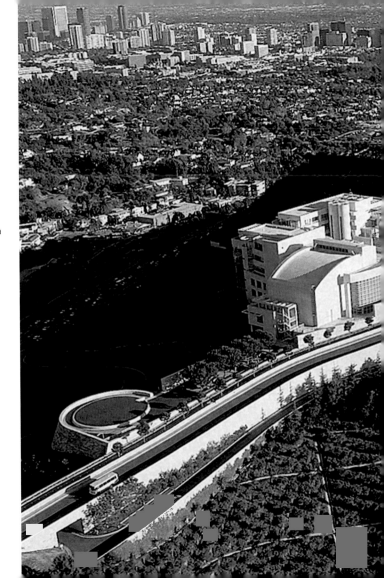

PRÓLOGO

Los primeros miembros del fideicomiso del Getty y nuestro presidente fundador, Harold M. Williams, concibieron un Getty Center que habría de ser más que un conjunto de galerías y estantes de biblioteca llenos de extraordinarias manifestaciones de inteligencia y deleite estético. Más que laboratorios científicos y de conservación donde los más destacados conservadores y restauradores pudieran sondear los misterios de las propiedades físicas de las obras de arte. Y más que oficinas donde académicos y administradores promovieran la obra de una institución internacionalmente renombrada dedicada a una mejor comprensión y conservación del legado artístico del mundo.

Querían un Getty Center que fuera, como escribió Harold en 1988, nueve años antes de que el Centro fuera inaugurado, "una parte importante de la vida intelectual, cultural y educativa de Los Ángeles". Y eso es en lo que se ha convertido.

En 2015, menos de dos décadas tras su apertura, el Getty Center atrajo a más de 1.6 millones de visitantes. Junto a los 400,000 visitantes de la Getty Villa, esto hizo del Getty la institución de artes visuales más visitada al oeste de Washington, DC, y una de las atracciones turísticas más populares de Los Ángeles en cualquier rubro.

¿Cómo alcanzó el Getty estas distinciones en tan breve tiempo? En gran medida, fue gracias a su ubicación y arquitectura. Stephen D. Rountree, vicepresidente ejecutivo del Getty y director de su programa de construcción en ese entonces, describió cómo el campus del Getty comprendía un entorno que, si bien natural, no es remoto ni bucólico, sino que es accesible y está incorporado a la ciudad, realzado por su posición elevada "que le da definición, permite la creación de un ambiente con jardines y proporciona una perspectiva de la ciudad y el océano más allá".

Éste es el Getty que millones de visitantes han llegado a acoger y amar: una obra maestra de la arquitectura moderna llena de cosas hermosas, enclavado en un entorno nemoroso que es parte del tejido de una dinámica ciudad global, y dedicado a algunos de los más grandes logros de la imaginación humana. Es un lugar para deambular y maravillarse en compañía de una diversa congregación de visitantes de todos los rincones del planeta.

Esperamos que atesore sus recuerdos del Getty y que regrese a menudo, pues, hay que decirlo, éste es su Getty, fundado para satisfacer su curiosidad sobre lo más significativo y hermoso tanto en la creación natural como en la humana.

James Cuno
Presidente y Director Ejecutivo
The J. Paul Getty Trust

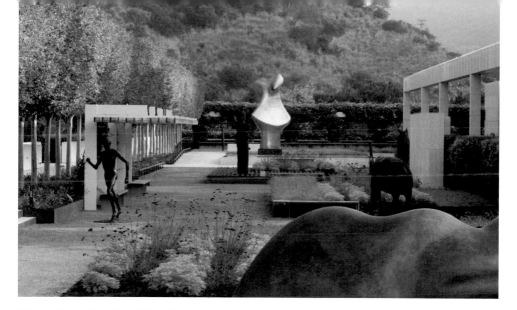

Al llegar a la estación inferior del tranvía, y aún antes de vislumbrar el Museo que se eleva en la cumbre, los visitantes se encuentran de inmediato ante importantes obras de arte. Ubicado en el área de salidas del tranvía está el Jardín Escultórico Fran y Ray Stark, parte de una colección de veintiocho esculturas al aire libre, modernas y contemporáneas, donadas al J. Paul Getty Museum por el fallecido productor de cine Ray Stark y su esposa Fran. Aquí se encuentran la monumental *Forma en bronce* (*Bronze Form*) de Henry Moore, el *Caballo* (*Horse*) y *Hombre corriendo* (*Running Man*) de Elisabeth Frink, la *Tienda de Holofernes* (*Tent of Holofernes*) de Isamu Noguchi y otras obras de renombrados artistas del siglo veinte.

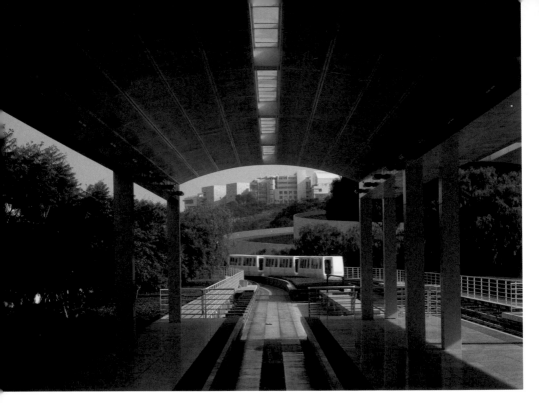

Una visita al Getty Center incluye también la emoción de un paseo en un tranvía eléctrico que sube serpenteando desde la estación inferior del tranvía hasta el campus en la cima. El breve trayecto, con las vistas del campus que se despliegan en lo alto y el paisaje urbano debajo, ya de por sí es una recompensa. El paseo también revela la belleza natural cuidadosamente preservada del terreno arbolado. Poco después de alcanzar la Plaza de Llegada y caminar hacia el museo, los visitantes se encontrarán con *El Aire* (*L'Air*), la figura reclinada de bronce de Aristide Maillol, en la gran escalinata. Se pueden descubrir por todo el campus otras sorpresas escultóricas, como una exhibición de obras figurativas de bronce en la Terraza Escultórica Fran y Ray Stark, situada afuera de la entrada al Centro de Fotografía del Museo.

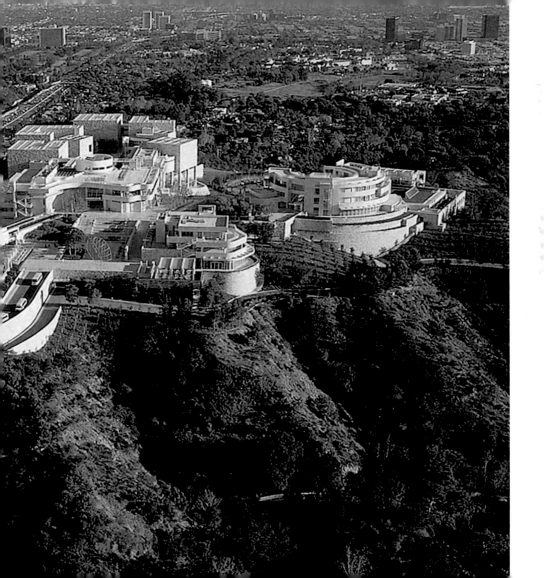

La visión de lo que habría de ser el Getty Center nació del deseo del J. Paul Getty Trust de que sus programas y crecientes colecciones fueran accesibles para más visitantes de los que podía alojar la Getty Villa en Malibú, así como de unir el Museo a otros programas del Getty albergados en diversos lugares de la ciudad. En 1983, el Fideicomiso adquirió más de setecientos acres en las estribaciones sur de la sierra de Santa Mónica con vistas al Paso Sepúlveda, en el nexo entre dos autopistas interestatales y varias carreteras locales. En 1984, con la selección de Richard Meier como arquitecto del proyecto para el Getty Center, se desarrollaron los planes para un campus compuesto de seis edificios, además de un auditorio y un edificio para restaurantes, que sería simultáneamente un recurso cultural único y un punto vital de referencia arquitectónica para Los Ángeles. Las principales estructuras del Centro, dispuestas a lo largo de dos lomas que se cruzan, ocupan menos de una cuarta parte de los veinticuatro acres del campus. El resto del sitio fue diseñado para crear patios, jardines y terrazas, o se preservó en su estado natural.

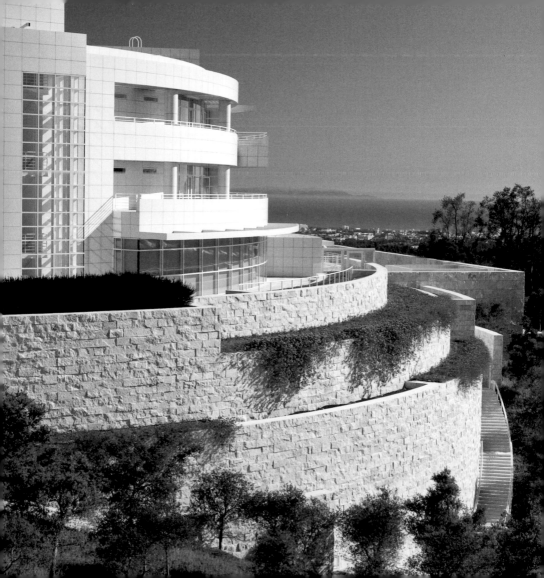

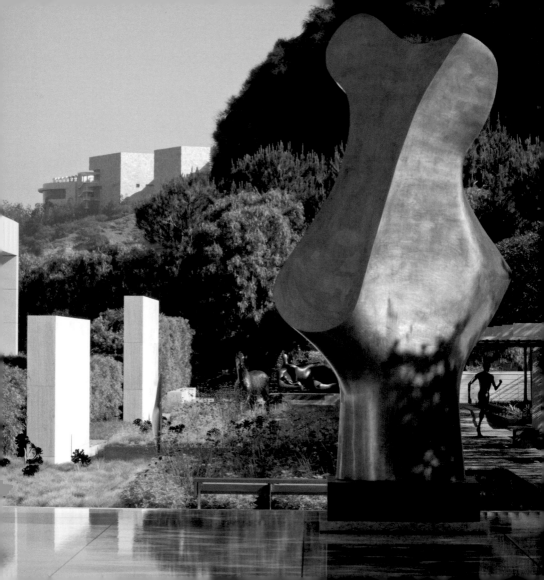

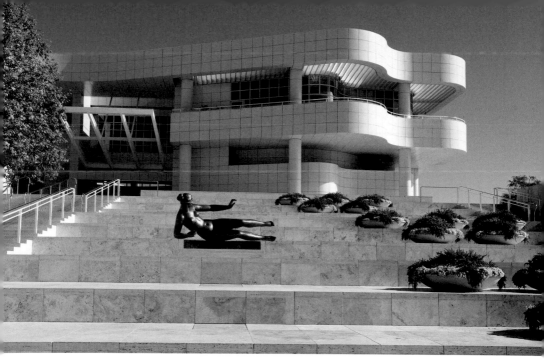

"Un lugar aparte y, sin embargo, firmemente vinculado con el mundo más allá, el Getty Center, visible y accesible, está abierto a todos."

—Richard Meier, arquitecto, el Getty Center

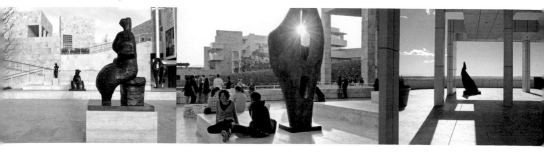

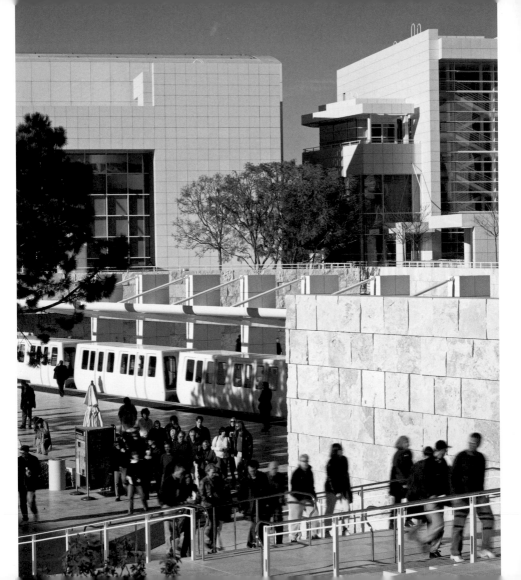

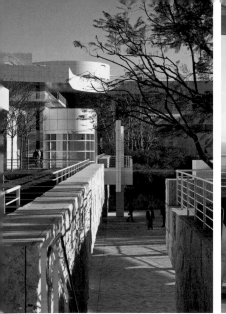

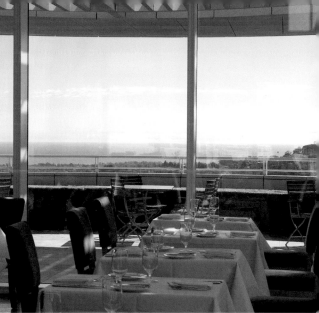

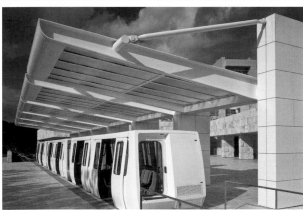

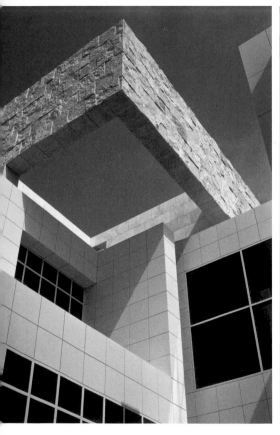
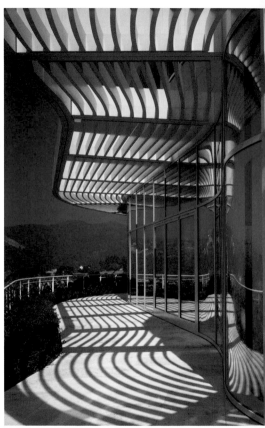

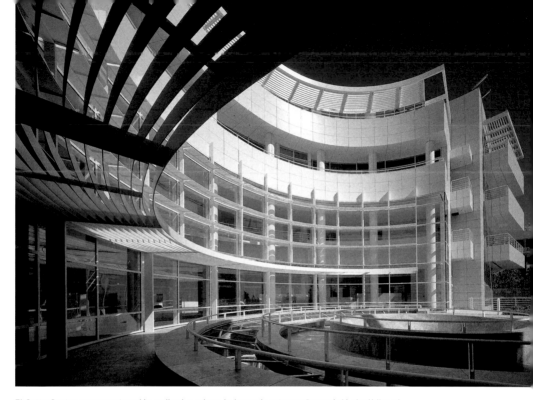

El Getty Center, cuya construcción se llevó a cabo a lo largo de catorce años y abrió al público el 16 de diciembre de 1997, y el J. Paul Getty Trust, establecido en 1982, han crecido juntos. No sólo los programas del Fideicomiso orientaron el diseño y las construcciones del Centro, sino que también la arquitectura, mediante su sensible respuesta al terreno, las formas modernas y unidad expresiva, ayudó a moldear los programas y actividades para los que fue construido. Aquí están ubicados el J. Paul Getty Museum, el Getty Research Institute, el Getty Conservation Institute, la Getty Foundation y las oficinas administrativas del Fideicomiso. Un auditorio con 450 butacas, dos cafés con terraza y un elegante restaurante, todos con vistas cautivadoras, hacen del Centro un foro ideal para conciertos, seminarios, programas familiares y eventos especiales.

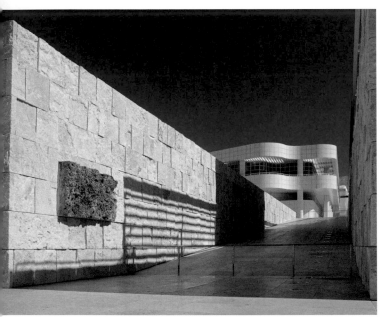

El infalible sentido del orden de Richard Meier y su uso de la luz para darle forma a un entorno que sea tan acogedor para la naturaleza como para el arte quedan revelados en la extensión abierta de la Plaza de Llegada del Getty Center. La afinidad del arquitecto con la calidad y la permanencia también son patentes en su atención al detalle y selección de materiales. Meier eligió el travertino, una forma de piedra caliza, para revestir el Museo y las bases de otros edificios, así como para el enlosado y las bancas. La piedra característica del Centro —de la que se usaron alrededor de 16,000 toneladas— fue extraída en Bagni di Tivoli, Italia, en las afueras de Roma. Los bloques utilizados en las fachadas se cortaron utilizando una técnica especial para producir una superficie toscamente labrada que se aviene por igual con la arquitectura y el paisajismo. Por todo el sitio se pueden descubrir en muchas losas hojas, plumas y ramas fosilizadas, lo cual le añade interés.

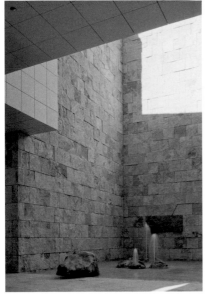

"El tema de mi arquitectura es la arquitectura."
—Richard Meier

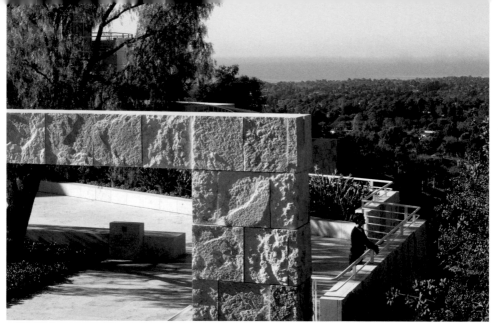

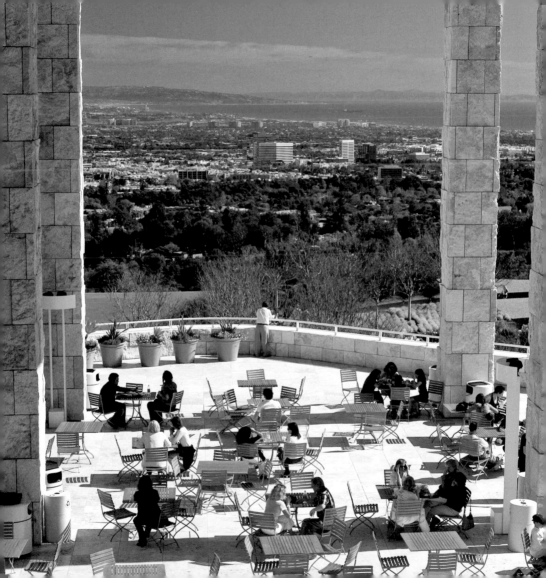

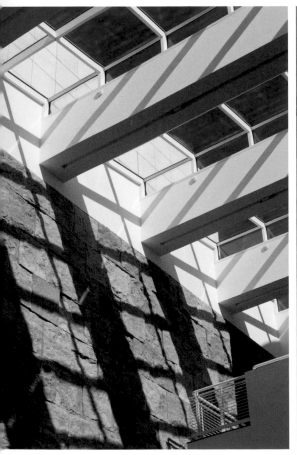
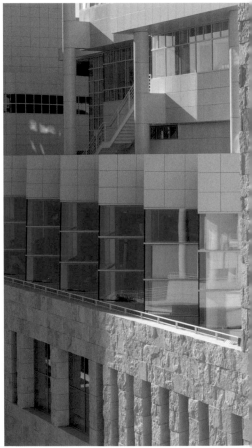

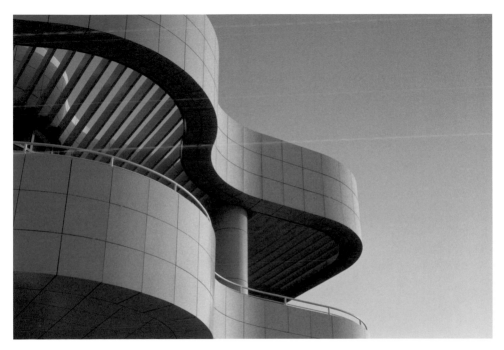

La influencia del arquitecto suizo Le Corbusier, gran representante del Movimiento Moderno, en la obra de Richard Meier es manifiesta en los elementos fluidos y curvilíneos del diseño del Getty Center, reflejando las ondulaciones del terreno natural. Paneles de metal de un blanco crudo y grandes extensiones de vidrio les dan a los edificios una sensación de fluidez y ligereza que su masa desmiente. También es evidente el eco de los arquitectos Frank Lloyd Wright, Richard Neutra, Rudolf Schindler e Irving Gill —todos los cuales trabajaron en el sur de California— en la adopción que hace Meier de materiales y tecnología modernos y en la naturalidad con que han sido integrados los espacios interiores y exteriores. Logró que los edificios parezcan casi permeables, y la transición del techo al cielo casi transparente.

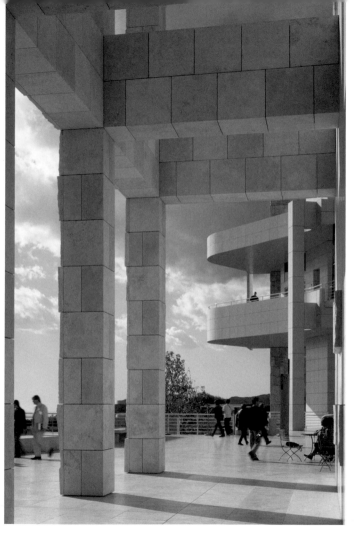

El sentido cohesivo de lugar y la calidad del espacio dentro y fuera del Getty Center avivan el complejo entero. Los jardines exuberantes le dan vida al espacio exterior, creando un oasis de belleza natural entre los majestuosos edificios del Centro. Las plantaciones arrojan sombras, exhalan fragancia, proyectan luz sobre las fachadas e introducen un vibrante colorido a la paleta de blancos y beige de la arquitectura. Entre los placeres de estos interludios espaciales aparecen inesperadas vistas panorámicas de la ciudad y el océano, o atisbos fascinantes de un edificio enmarcado por otro. La forma en que los edificios del Centro se relacionan entre sí en su elevado emplazamiento nos recuerda los históricos pueblos serranos de Italia, con sus nichos, plazas y jardines. Del mismo modo, la gran escalinata, los pilares de piedra, amplias terrazas y pérgola nos recuerdan la arquitectura tradicional. Si bien pertenece enteramente a su propio tiempo y lugar, el Getty Center suscita inevitablemente una sensación de intemporalidad.

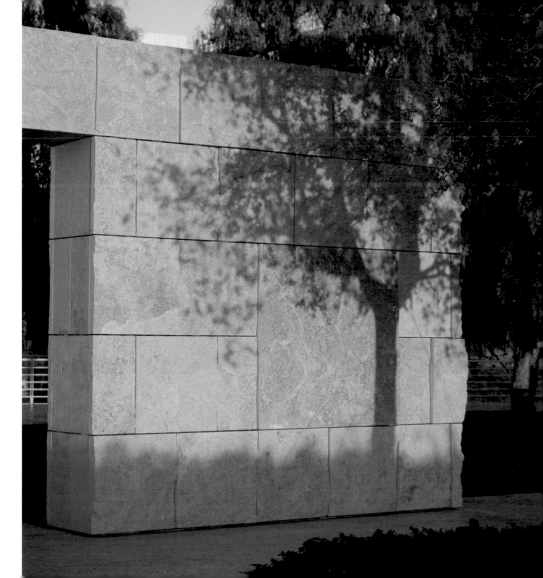

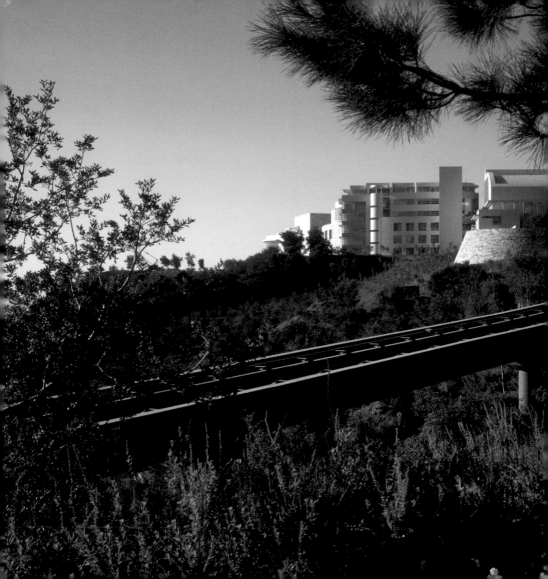

El sitio del Getty en lo alto de la colina, rodeado por chaparrales y robles, ofrece una diversidad de vistas. Se plantaron en las laderas ocho mil árboles, suficientes para poblar un pequeño bosque.

El carácter soleado y árido del sur de California se refleja en los jardines y estructuras construidas del Centro. El paisaje alberga plantas ornamentales como el ave del paraíso —la flor oficial de Los Ángeles—, así como árboles frutales que hacen referencia a la literatura clásica y moderna.

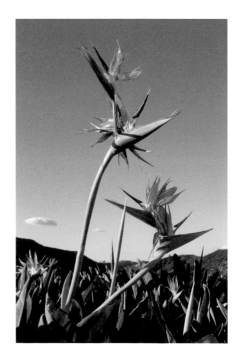

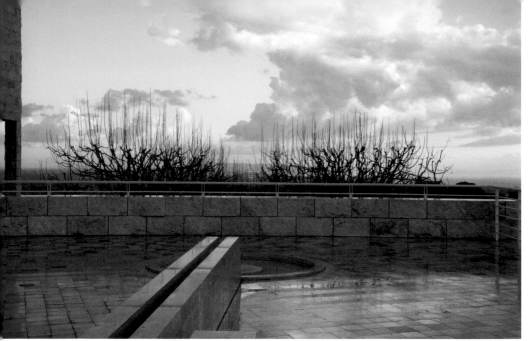

Los cambios de las estaciones se suceden con vivos colores en el sitio y los jardines del Getty Center. Los ritmos de la naturaleza se acentúan con el estallido de flores moradas de las jacarandas en primavera, seguidas del rosa de la lila de las Indias, y en el otoño la parra de Virginia se vuelve carmesí y deja caer sus hojas junto con los sicomoros de hoja caduca.

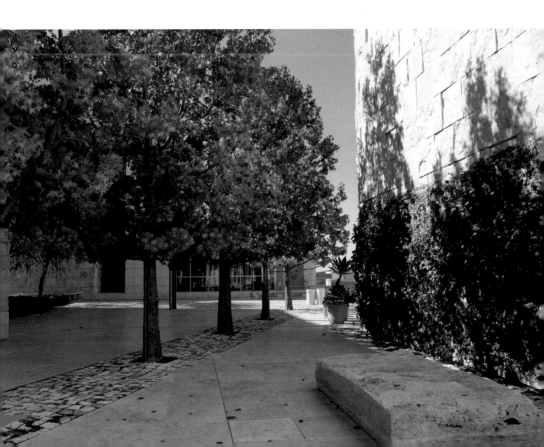

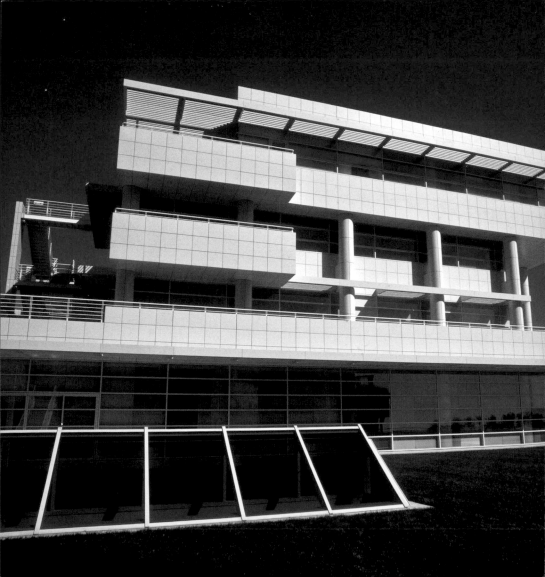

La preservación del patrimonio cultural del mundo —su arquitectura, sitios, objetos y colecciones— es fundamental para el trabajo del Getty Conservation Institute. A través de la investigación científica realizada en los laboratorios en el Edificio Este del Centro, trabajo de campo en diversos sitios alrededor del mundo, y en talleres y programas de perfeccionamiento creados para profesionales en gestión patrimonial, el Instituto está optimizando la forma en que se practica la conservación y restauración, de manera que futuras generaciones puedan continuar disfrutando de los logros culturales del pasado en tiempos venideros.

"Fuimos muy receptivos a las edificaciones, y reflexionamos largamente antes de decidir cuándo había que dejar un muro en paz y cuándo intervenirlo."

—Laurie D. Olin, arquitecto paisajista, el Getty Center

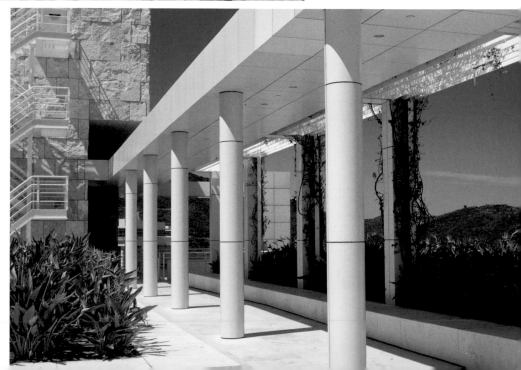

La arquitectura del Getty Center presenta un diálogo continuo entre las formas naturales y las construidas. El extenso diseño paisajístico del sitio une los chaparrales nativos a lo largo de las laderas a las plantaciones formales que rodean el Centro y al interior de los jardines cuidadosamente estructurados del campus. El diseño paisajista se conjuga de manera exquisita con la arquitectura de Richard Meier, añadiendo colorido a las superficies de travertino, brindando calidez a la geometría y enmarcando portales y corredores que definen las vistas de los jardines a lo lejos.

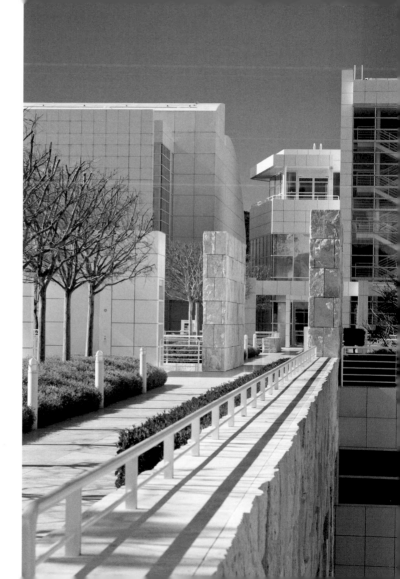

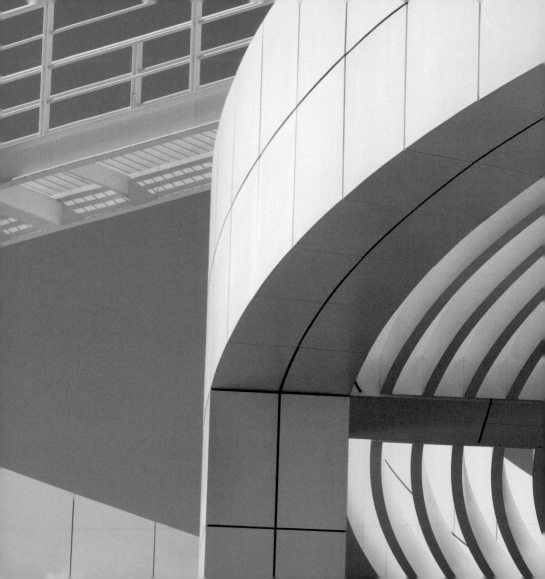

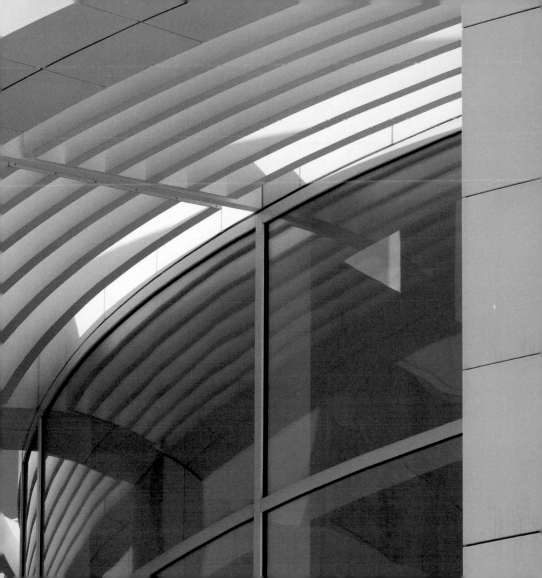

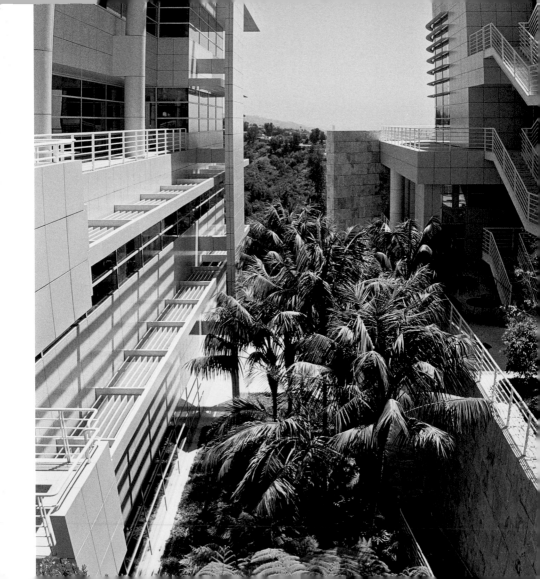

En los elementos paisajistas del campus abundan las sorpresas. En un patio al norte se han plantado palmeras kentia, helechos arborescentes, filodendros y lila de las Indias. Un alcanforero con muchos troncos aparece entre los pabellones del Museo, y en el suelo del patio crece menta aromática de Córcega. Una yuxtaposición visual poco conocida afuera del edificio del restaurante es la lúdica introducción de emparrados pintados que sostienen flores de colores opuestos: en la primavera, la glicina blanca adorna un emparrado morado en el nivel Plaza, mientras que glicinas moradas cubren los emparrados blancos más abajo en el patio del café. Un árido paisaje desértico emerge de manera igualmente inesperada del promontorio al sur del Centro, con cactus, aloes y plantas suculentas formando un diseño vertical que hace eco al paisaje urbano de la ciudad más allá.

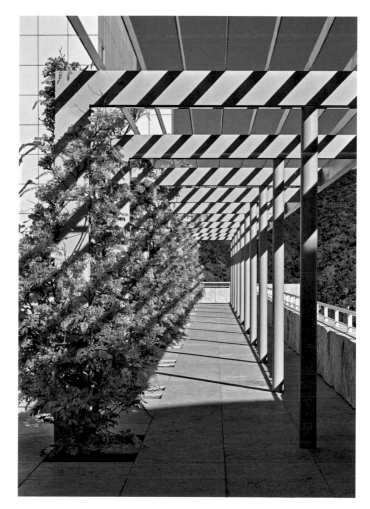

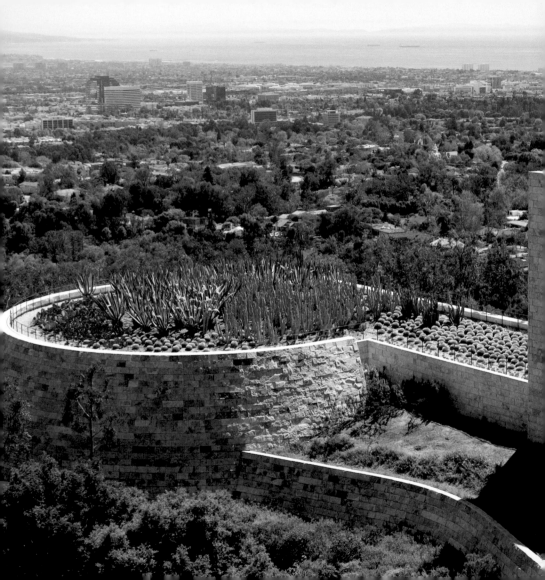

Solamente una cuarta parte del Getty Center está ocupada por edificaciones. El resto del sitio es un complejo urbano que celebra la tierra, el agua, la piedra y la madera. Ya sea que el espectador centre su atención en un solo helecho o flor vistos de cerca, o advierta un macizo de plantas a la distancia, la perspectiva juega un papel importante al gozar de los jardines. Los espacios abiertos añaden un sentido de escala y descanso visual. Las composiciones están configuradas con flora de los cinco continentes y de todo el territorio estadounidense, incluyendo plantas autóctonas del sur de California.

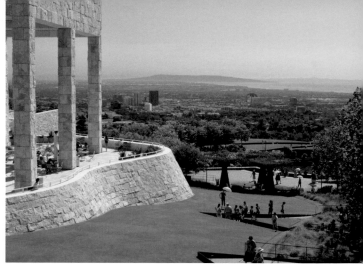

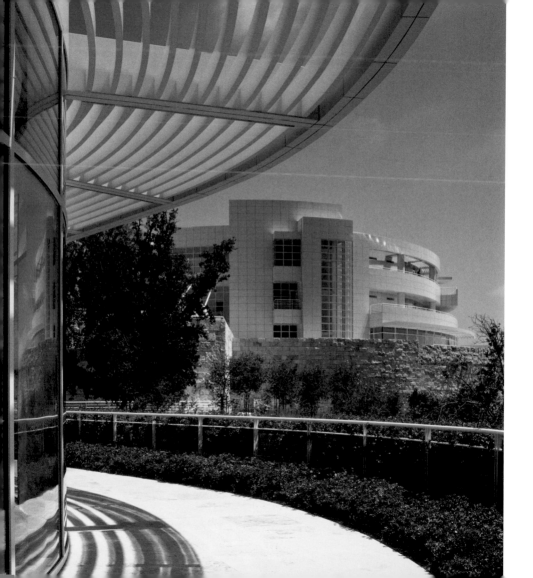

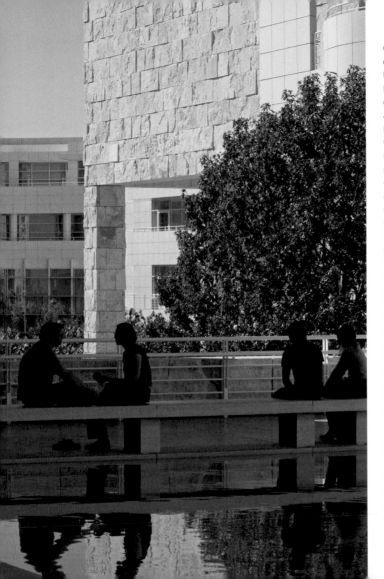

Cinco jardines acuáticos avivan el campus con sonido y movimiento. Una fuente en la Plaza de Llegada recibe a los visitantes con proyecciones de agua que al elevarse se encuentran con ramilletes de romero y lirios de California; una cascada vierte sus aguas en su cauce de poca profundidad que corre a lo largo de la gran escalinata que conduce al Museo. En la terraza adyacente el agua fluye en una cuenca desde un arroyuelo y luego se desliza por los muros tallados de una gruta de travertino, reaparece como un manantial en lo alto del Jardín Central, sólo para convertirse en un arroyo que corre con fuerza, un salto de agua y luego un estanque. El patio del Museo cuenta también con una larga piscina con cuarenta y seis chorros abovedados. Del otro lado hay un estanque y una fuente apartados cuyo chapoteo hace eco en los muros circundantes. El centro de atención del patio central es un grupo de enormes rocas de mármol veteado de azul transportadas desde la Tierra Dorada en el norte de California. El dramático impacto de la fuente de rocas con su círculo de agua ondulante debajo encuentra un contrapeso en los reflejos del apacible estanque cercano.

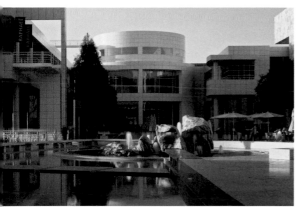

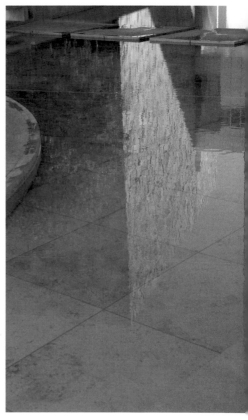

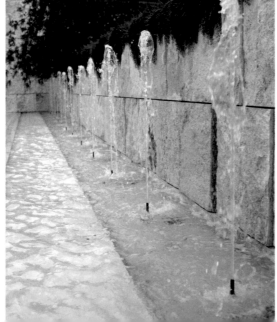

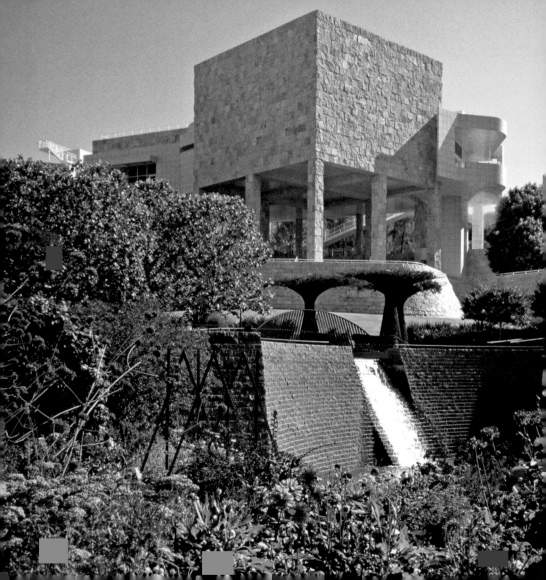

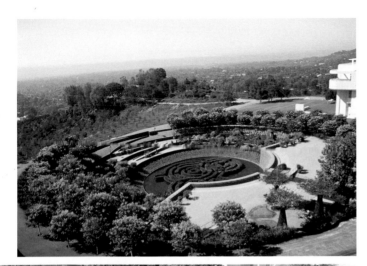

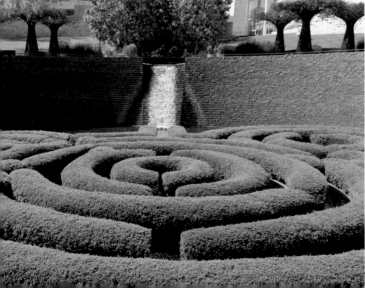

El Jardín Central, diseñado por Robert Irwin, es una obra de arte por derecho propio. Irwin, oriundo del sur de California, inició su carrera como pintor expresionista abstracto; más tarde obtuvo reconocimiento como uno de los fundadores del movimiento Luz y Espacio, originario de Los Ángeles, y adquirió renombre por sus obras de luz e instalaciones concebidas para un sitio específico, que cuestionaban la percepción visual. El icónico jardín de Irwin comisionado por el Getty Trust, con sus curvas y pendientes, transforma el cañón entre el Museo y el Instituto de Investigación en un entorno escultórico sumamente cultivado que contrasta elegantemente con los edificios que se alzan ante él. Los cambios de estación en el Jardín Central revelan la cualidad efímera de la naturaleza, como lo expresan las poéticas palabras de Irwin inscritas en inglés en la base de la pasarela:

SIEMPRE PRESENTE, NUNCA DOS VECES IGUAL
SIEMPRE CAMBIANTE, NUNCA MENOS QUE UN TODO

45

Los visitantes llegan al Jardín Central de Robert Irwin bajando por una pasarela zigzagueante de piedra arenisca, con bordes de acero Corten color óxido y flanqueada por plátanos de sombra, cuyas ramas se entretejen para formar un frondoso dosel en verano y un vistoso espectáculo de ramas delicadas en invierno. En el suelo, bordeado por piedra Kennesaw de Montana, un riachuelo cae en cascada por un cauce pedregoso de granito cornalina del sur de Dakota. El riachuelo, cuyo sonido se desplaza de un recodo al otro, se precipita finalmente por un empinado muro escalonado, o *chadar*, característico de los jardines mogoles de la India, y finalmente culmina en un vasto estanque oscuro sobre el que parece flotar un laberinto gigantesco de coloridas azaleas.

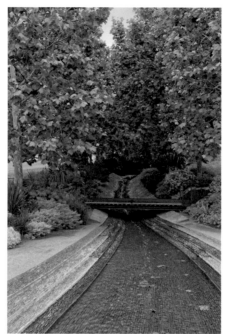

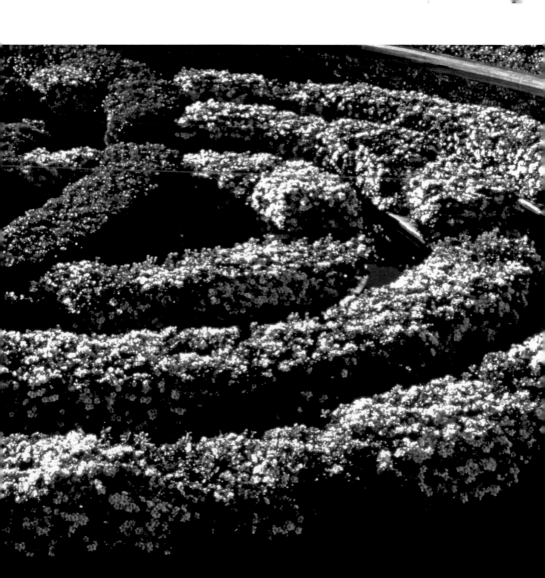

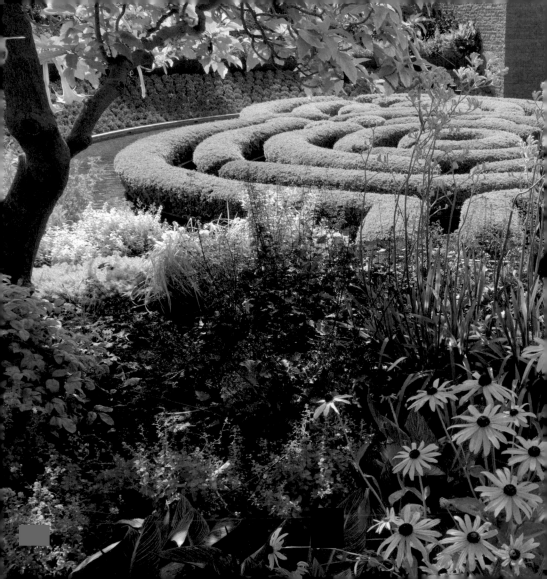

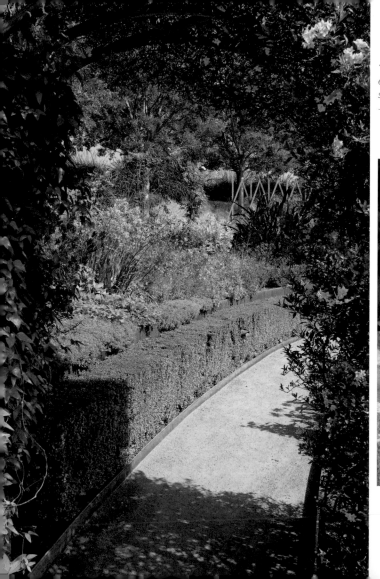

"El Jardín Central es una escultura en forma de jardín que aspira a ser arte."

—Robert Irwin, artista, Jardín Central del Getty

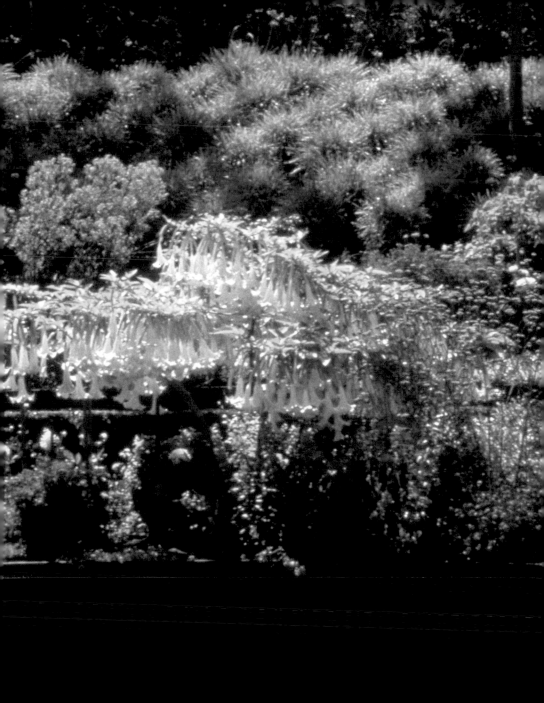

El más ambicioso de los jardines Getty, y un punto culminante de cualquier visita al Getty Center, el Jardín Central entremezcla arte y vida de forma osada y novedosa. Pérgolas de barras dobladas de acero industrial, engalanadas con vivas buganvilias desbordantes, se convierten en gráciles y etéreos árboles de sombra que ejemplifican el caprichoso ingenio que Robert Irwin ha traído a este espacio. Como toda obra de arte exitosa, el Jardín Central ofrece nuevas sorpresas en cada visita.

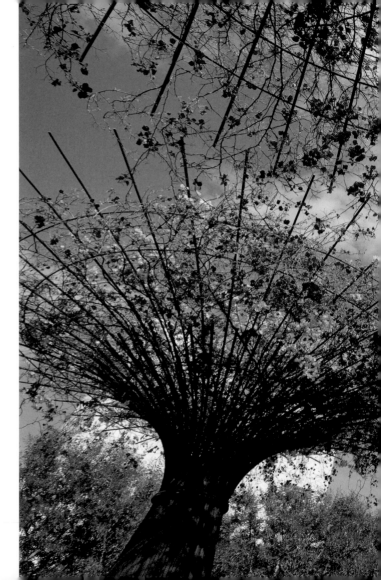

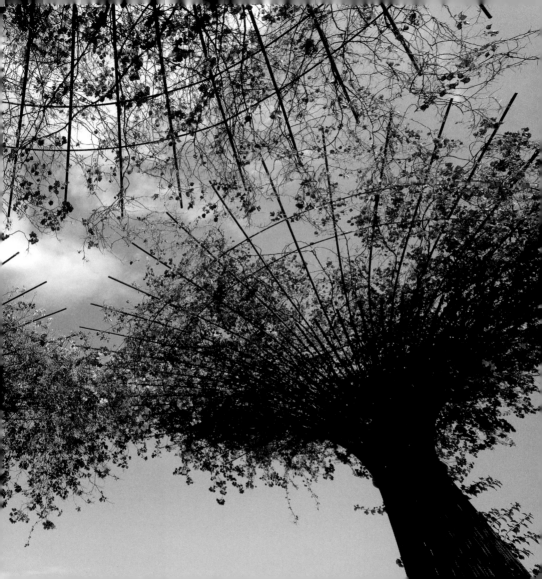

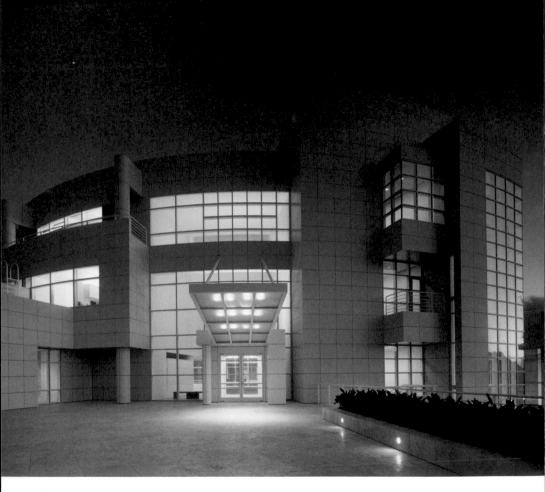

Ubicado en la sección sudoeste del campus, el Getty Research Institute está alojado en un edificio circular que es autónomo y a la vez se abre en un extremo de cara a la ciudad, reflejando la naturaleza introspectiva de la investigación académica y, al mismo tiempo, la relación del Instituto de Investigación con su amplia audiencia internacional. Las galerías públicas de exhibición flanquean la entrada, y anaqueles con material de referencia y áreas de lectura se curvan bajo un óculo central. El Instituto de Investigación, cuya biblioteca contiene más de un millón de libros, publicaciones periódicas y catálogos de subasta, se enfoca en la historia del arte, la arquitectura y la arqueología. En sus Colecciones Especiales alberga libros poco comunes y materiales únicos, incluyendo archivos de artista. Además, el Instituto produce bases electrónicas de datos, publica libros, patrocina un programa de residencia académica e incluye un archivo de fotografía con más de dos millones de fotografías de estudio.

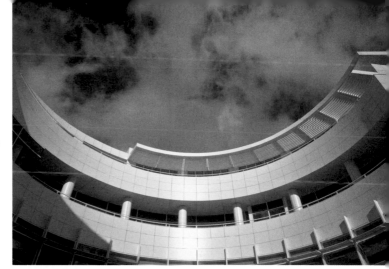

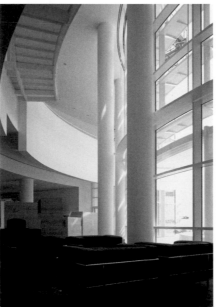

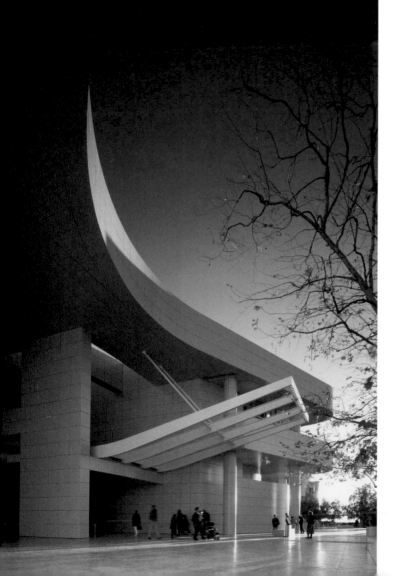

El J. Paul Getty Museum se beneficia de las técnicas de construcción y tecnología de exhibiciones del siglo XXI, y sin embargo preserva la intimidad y calidez proporcionadas por sus galerías al estilo del siglo XIX. Según fue concebido por John Walsh, el director del Museo de 1983 a 2000, de común acuerdo con Richard Meier, el Museo comprende una serie de tres edificios principales segmentados en cinco pabellones de dos pisos agrupados alrededor de un patio abierto. La planta superior de cada pabellón, iluminada desde arriba por claraboyas durante el día, contiene galerías de pintura, mientras que las artes decorativas, manuscritos iluminados, fotografías y otros objetos sensibles a la luz se exhiben en los niveles inferiores. Los visitantes cuentan con una variedad de opciones para recorrer las colecciones y disfrutar de agradables áreas tanto interiores como exteriores para descansar y tomar un refrigerio.

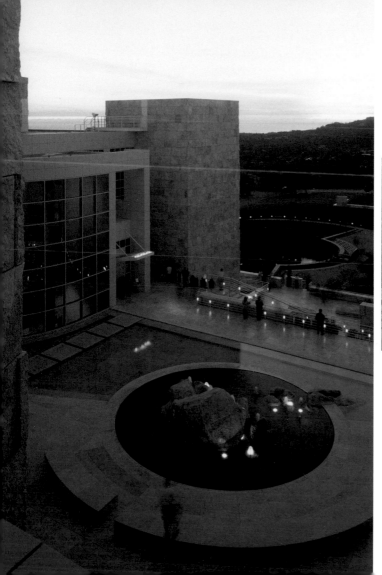

El Museo fusiona el rigor del Movimiento Moderno con los valores clásicos del equilibrio, la claridad y la moderación. La rotonda cilíndrica del Hall de Entrada del Museo proporciona vistas seductoras del patio y los pabellones de galerías, y la disposición de edificios y terrazas permite a los visitantes pasar con facilidad de espacios interiores a exteriores, en armonía con el clima del sur de California, mientras que la elegancia de las galerías de exposiciones garantiza el que la arquitectura realce las obras de arte en lugar de competir con ellas.

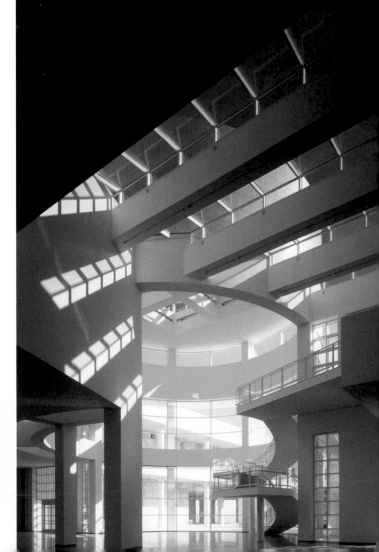

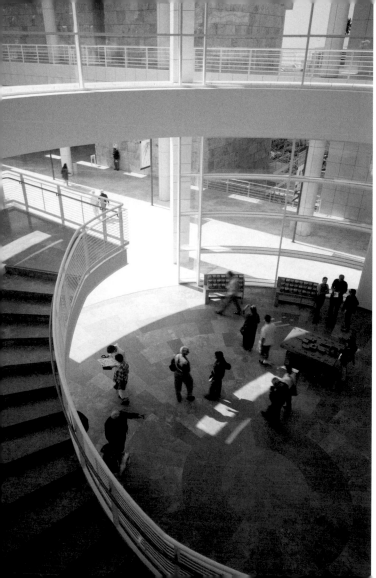

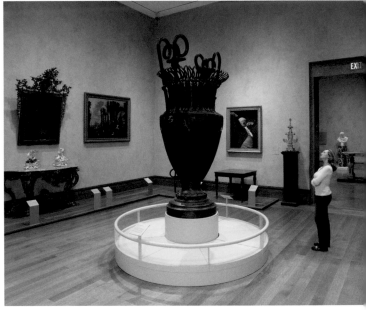

El Getty Museum fue diseñado para crear las condiciones más deseables para la contemplación de la pintura. En sus veinte galerías de pintura, tragaluces y techos cóncavos se combinan para distribuir la luz diurna. Un sistema computarizado de lumbreras, programadas según la trayectoria del sol por el cielo, permite que las galerías reciban la iluminación óptima para proteger los cuadros y le ofrece al espectador la oportunidad de ver cada obra bajo una suave luz natural.